CHALKBOY'S
What a Hand-Written World!

黑板手繪字＆輕塗鴉

チョークボーイ◎著

foodscape!
in Osaka

我尊敬的料理專家──堀田裕介先生，為了
將對食物的想法化為具體，開設了一家麵包
店兼工作坊。剛出爐的麵包與咖啡的香氣，
圍繞著工作人員。Memu黑板上的趣味塗鴉
＆創意手寫字也讓環境生動了起來。

「我覺得使用日本國內流傳店裡麵粉生產麵包那為所為
良的季節本地麵粉種作麵包。」來詮釋我的信念，種
買傳遞給顧客，我走著 FARM TO BAKERY 麵包道算
之路。

從樓梯往下看到的喜愛景色。看到有人以這個角度咔嚓一聲按下快門，就忍不住露出笑容。順帶提醒你：MIND THE SETP！

從外帶窗口往內瞧，可以看到工作人員使用咖啡機煮咖啡的身影。簡單生動的塗鴉描繪出他們手邊正進行的動作，並獻上「祝你有美好的一天！」的祝福。

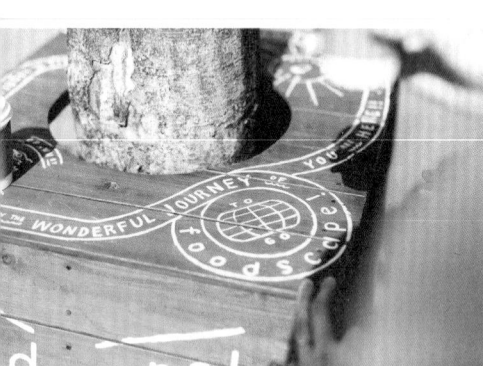

左

想像放上杯子的景象，因此在看板的上方畫
上一圈圈小繪圖。難得的時光，希望可以面
對面聊天，共享這一刻美好。因此採用了緞
帶狀環繞、串起彼此的設計。

中

除了顧客之外，每天都會看到黑板的工作人
員希望黑板能有一個積極的形象。把磅秤畫
在正中央的則是麵包師傅的堅持。

<u>右</u>

麵包販售區這一側窗口看板，畫上了吐司的線
條。而買咖啡後離去的顧客則會看到看板另一
面的咖啡圖樣。

引導顧客前往二樓客座區的標示，
盡量採用親切、跳躍的字體，讓
Welcome看起來充滿朝氣。夜晚來
臨時，懸掛的單球燈泡會將金色的
文字照耀得閃閃發光。

re:Li
11 Nagoya

就各方面而言，**MAISONETTEinc.**品味極佳！
由該公司設計的咖啡店以白色為基調，把宛如
展場般的空間當成畫布，真是舒適的體驗！

在時尚、乾淨的印象空間，增添一點幽默感。美麗的藍綠色釀酒玻璃瓶上，以法文寫上了 l'eau de mer（海水）。

海盜咖啡館店前院是沿三面老厝圍起來的
矮牆小徑。信步踏進 THINK TWICE 的陽台裡，
總帶著當地的小巷弄。北風巷的海岸旁，
這得非常清爽，前門口的薏苡十
分濃郁。

上　這一面牆壁的訴求是Live感。當DJ站在插圖中央時，能立即湧現出氣勢，且讓插圖與人連動，彷彿隨著人們呼吸與吶喊。

右　一打開入口的門扉，直觀可見的白色牆壁。當時不知道該畫些什麼……腦海中突然浮現了此棟建築在巷弄中的剪影，將乍現的靈感化為一片空白中最吸睛的線條。

CAY
at Tokyo

著名的藝術家駐店表演的老牌音樂
餐廳。過去這家店留有凱斯哈林的
作品，現在又有チョークボーイ的手
繪插圖錦上添花，真是太棒了！

好音樂傳遞出 Never FADE AWAY
（永不褪色）的情懷，周海希暴起
直白沾的第七號交響曲，當畫下了
休止符後樂曲的激流。

每個人,也許時時刻刻說著這樣的話。雖然張揚著SORRY!,但仍希望讓人低著頭探頭進來,或是畫上了魔術師似出來飛躍手的光圈。

仿照霓虹燈的字體及布幕，讓人聯想到演奏空間。牆壁塗裝了色彩強烈的紅色，因此黑板則僅以線條描繪，帶來鬧中取靜的單純沉靜感。

因為想要放上一個照亮腳邊的雕像裝飾
燈，於是就拿店裡多餘的紅酒盒改造成黑
板，製作成有些出格的舞場點綴裝飾。

沿著大大的手指所指的方向看去，可見小小的WC
標示，帶來幽默的童趣。走過去的廁所入口，即可
見到LADIES&GENTLEMEN的標示！

HELLO! IAM

CHALKBOY

你好！我是チョークボーイ，常常在不同地點、不同場所的黑板上進行創作，除了黑板和粉筆之外，也經常使用玻璃彩繪、牆壁油漆、木頭與筆、紙張和鋼筆……嘗試進行各類創作。

我熱愛「手繪」這一項傳統的表達創作。時常接到許多黑板設計的工作，也不定期舉辦工作坊，以傳播手繪的魅力。

在工作畫圖時，曾有過「啊！畫得好順利啊！」的感覺，這時候我總是想「該如何把這種感受傳達給其他人」當我能夠將掌握住的訣竅教給學生時，就表示我自己幾乎可以100%重現出這種「順利感」了！在工作坊傳授訣竅，讓學員們也能夠畫得順利，這樣的過程非常愉快，心中也會湧起一股成就及認同感。

本書中收錄了上述經驗＆知識的結晶，希望可以藉此機會，將技巧傳授正在閱讀此書的你。

我也想對大家說：「你寫出來的文字非常好！畫出來的圖非常棒！」因為你筆下所創作出來的手繪＆文字，都是屬於你獨一無二的作品。

書中許多繪圖的訣竅和關鍵，都是經由你的筆觸才能展現這樣無可取代的創意。創作只要有這一點就足夠了！

若在世界上能有這樣想法的人越來越多，就足以讓我滿心喜悅。

來吧！一起進入美麗的粉筆手繪世界！

CONTENTS

手繪插畫
基礎技法

粉筆插畫的魅力在於「手繪特有的韻味」，所以
成品不夠完美也無妨！只要掌握描繪的訣竅，樂
趣就會更上一層樓。以下將介紹文字、插圖、裝
飾三大基本要素。

首先，準備好繪圖用具

只要有粉筆、黑板和筆就OK！粉筆插畫最大的好處就是不必大量購買工具，就能夠輕鬆開始。以下要介紹身為工具狂人的我，百般嘗試後最推薦的好用工具。

chalk

粉筆

無塵粉筆

· 手感&線條很棒
· 使用天然素材製造，可安心使用
· 粉塵不易飛揚

以非常環保的材料製作需要反覆描繪擦拭的粉筆。日本理化學工業所生產的粉筆效果很好，也讓我感受到該公司對環保、社會貢獻的積極之心，是極為愛用的商品。

無塵粉筆　6入·白
／日本理化學工業

練習時使用這兩者！

REVERSIBLE!

Black board

黑板

Kaunet的黑板

· 易於練習的尺寸及重量
· 粉筆文字容易擦拭、容易乾燥
· 價格平實

表面經過浮雕加工，粉筆寫起來非常滑順，擦拭時也不留痕跡，非常適合練習時使用。也是チョークボーイ工作坊經常使用的黑板。

無框雙面黑板·寬277×高427mm　／Kaunet

固態油漆筆　細字・白
チョークボーイ限定款
／SAKURA

Solid paint

固態油漆筆

SAKURA
固態油漆筆

・宛如粉筆般的手感
・具有畫上後不會消失的耐久性

若想要繪製一塊圖樣不會消失的長期性
黑板，我會使用固態油漆筆，可重現粉
筆的手感，也能防水、防擦拭，是一款
非常適合在不同素材上描繪的工具！

水性筆

三菱鉛筆POSCA

・雖然是水性，但很持久

我也常使用熟悉的文具！使用在沒辦
法使用粉筆的玻璃窗等處，還可以擦
拭，所以我非常愛用。

Water-based
paint Marker

POSCA　中字圓芯・白、
粗字方芯・黑　／皆為三菱鉛筆

油性雙頭麥克筆・金
極細・白　／皆為ZEBRA

Oil-based
paint Marker

"Shake"
BEFORE
USE

油性筆

ZEBRA
油性雙頭麥克筆

・顏色飽和不透
・味道不難聞

即使在黑板之類的底色較暗背景上作
畫，顏色也能飽和呈現，不須花時間重
複上色。也可以在玻璃、塑膠上使用。
味道不刺鼻，所以餐廳亦可使用。

LETTERING

文字

粉筆作品裡只有文字範例可以完全派上用場。先學習黑體、草寫體、鏤空體三大基本字型的描繪方法吧！只要掌握箇中訣竅，一天就能大大進步喔！立刻來試試看吧！

"HOW-TO"BOOK

World!

CHALKBOY

Gothic

黑體

〈基本繪製方法〉

這是一種容易閱讀的字型，因此與其畫成設計文字，更多時候用於確實傳達出想要讓對方閱讀的訊息。

大寫須統一的高度，小寫的o部分則畫得比一半來得稍大一點為佳。

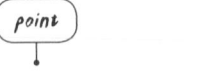

LEARN THE BASIC! 基本功

依容易調整形狀的順序繪製

字母只要事先決定好高度和寬度，就容易掌握平衡。
建議不要一筆畫出左右對稱的文字，分成兩筆更能夠把形狀畫得好看。

小寫統一o的形狀，看起來會更好看。先畫出o之後再加上直線。

考慮寬度進行繪製

字母中有寬有窄,不要把所有的文字都描繪成一樣的寬度,
而是考慮到寬、窄協調的字間才是重點。

較寬的字母 較窄的字母

留下均等的空間

△

就會出現空隙!

考慮到寬窄再進行描繪

○

便能夠顯出均衡感!

ABCDEFGH

OPQRSTUV

12345678

abcdefghij

stuvwxyz

IJKLMN

WXYZ

90 &!?

klmnopqr

02

Cursive

草寫體

〈基本繪製方法〉

草寫體比黑體更有成熟、
冷靜的印象，適合想要讓
人流暢閱讀、非強烈主張
時使用。

草寫體中，大寫、小寫
的重點就在於斜度須統
一平行繪製。

point

字母間描繪時
沒有連接起來也無妨

很多時候都覺得描繪時必須要連
接起來，但不必太勉強。即使字
間分開，也不太會影響到成品的
印象。

小寫（大）

小寫（小）

point

要讓人閱讀時
應放大字母
純裝飾時則縮小字母

草寫體會因小寫字母的大小影響是否
容易閱讀。想要讓對方清楚閱讀時，
就將字母放大，想當作裝飾時，則要
將字母繪製得較小。

m與n不要畫成梯形

容易黏成一團塌掉的m、n小寫，須保持住縱線的斜度！

r與s的頭建議畫得圓一點

一旦頭畫得比較尖，那麼就會與其他字母形狀相似，不易閱讀。
如果想要易於辨識，那就建議採用圓頭。

多繞上一圈，i與t就能表現出差異

Sample font

ABCDEFG

HIJKLMN

VWXYZ

12345678

abcdefg

hijklmn

opqrstuv

w x y z

h i j k l m n

q0 3 ¡ ! ¿

S T U

H I J K L

03

Open face
鏤空體

〈基本繪製方法〉

此字型具有吸引目光的衝擊感，會用於想要醒目之處，帶給人的印象則會呈現閒適的普普風氛圍。

鏤空體與黑體一樣需要統一大寫高度，小寫的 **o** 則畫得比一半大一點。

point

保持均衡寬度非常重要！

鏤空體看起來美不美，與鏤空的寬度息息相關！
曲線、交會等處寬度特別容易歪曲，繪製時須多注意。

○ ✕

在曲線部分失敗

變成喇叭褲了　　　　快要崩塌的字母

難寫的文字更要緊扣筆順及步驟！

在工作坊時，最常聽到學員驚呼「好難畫！」的就是X、A、R、S、K這五個字母。
掌握住均衡描繪的重點，開始練習吧！

X──先描繪上下

先繪製出上、下的線條，便
能固定高度和寬度。

要繪製其他線條時，先大至
將中心線分成三等分，各點
上一個點。

將步驟2的點左右畫上線，
繪製出對稱的V字。

外側的線也先作好記號，完
成出左右平均的成品。

A──先畫出窗口

繪製上、下三條線，固定高
度、長度。線長須一致。

連接步驟1繪製的上、下線外
側，畫好線條。

畫上窗口。窗口的頂端呈現
尖形，畫出三角窗。

注意兩側不要畫成開開的喇
叭褲狀，完成下端部分。

R —— 分成兩筆畫更容易描繪

1 由上往下畫上一條直線，固定高度。

2 與步驟1維持直角畫上橫線，在彎曲前停下。

3 畫出曲線，在高度一半部停下，與曲線開頭在相同位置。

4 畫出下端部分的底線。兩條線的間距與空隙須維持均等。

5 連接步驟4的底線與步驟3的曲線，完成右側，並以同樣寬度畫出左側。

6 保持寬度一致地畫上窗口。

S —— 須考慮中央線進行繪製

1 挾著中心線，畫出左右對稱的頂端曲線。

2 以中央稍微偏下位置為終點，畫下一條曲線。

3 描繪出下面的曲線。此條曲線與上面曲線的寬度比為「2：1」。

4 畫上橫線，在與上方曲線相同寬度位置之處停筆。

5 一邊保持一致的寬度，一邊畫上下方曲線的外側線條。

6 上方曲線內側線條也以相同方法繪製，就完成漂亮的S了！

K——的繪製重點為保持整體平衡

1
由上往下畫出一條直線，固定高度。

2
繪製出上、下四條橫線，固定寬度。線條長度與間隔須一致。

3
在步驟1畫的線外側點上記號，記號位於高度三等分之處。

4
從右上的線往下方的點畫上一條斜線，途中停筆。

5
自左上畫下直線，與步驟4的停筆處連起來。

6
從右下的線往步驟4的停筆處畫上一條斜線，中途停筆。

7
與步驟6的線平行，保持寬度一致，完成右下部分。

8
與步驟4的線平行，保持寬度一致，畫上斜線。

9
若步驟7與8的線條並未交會，則加上幾筆細微調整。

10
延伸步驟5的線條，畫下左下部分。

11
在步驟9與10之間加上斜線即完成，最後擦掉記號點。

KEEP the STRAIGHT LINE

opqrstuv

abcdefgh

&?;

12345678

OPQRSTU

ABCDEFGH

Sample font

wxyz

ijklmn

90

vwxyz

ijklmn

Font variations

字型變化

以黑體、草寫體、鏤空體為基礎，加上少許變化進行描繪，
給人的印象就會大大不同喔！

繪製成斜體　　呈現有氣勢的動態印象！　　**繪製成長體**

更動橫線

帶來有趣的變化！

往下挪　　　　　　往上挪　　　　　　斜畫

加上邊緣線及裝飾

簡單增加設計感！

加粗

一瞬間提升文字存在感！

整體加粗

CHALK *Chalk*

縱線加粗

CHALK *Chalk*

填滿

讓輪廓更醒目！

CHALKBOY

省略一部分的字母線條

變化出如同霓虹燈管般的趣味字體！

CHALK BOY

加上帽子

讓文字像著 3D 立體般浮現！

A、依陰影長度區分光源的角度，有時有帽子，有時沒有帽子。

LIGHT

LIGHT

注意光的角度才可以做出陰影

將直線 & 曲線分開來處理會更好看喔

立體化

呈現**3D**立體感可成功吸引眾人目光！

1
畫出與文字相同寬度的橫線，這是影子落下的位置。

2
於左上錯開的位置，畫上同樣長度的線條，這是文字的位置。

3
隔出每個文字的空間格子，於步驟1的右端加上一條平行線。

4
於文字空間格子裡，描繪鏤空體的字母。

5
請不要碰到文字，小心地擦掉格子線。

6
自字母的角落畫上斜線，C、B則從曲線前開始繪製。

7
沿著字母形狀，把步驟6畫上的斜線，並連接起來。

8
影子的外框完成了。將影子範圍的線條擦拭乾淨。

CHALK
BOY.
ME

9

將影子部分填滿。影子越長，則立體感越明顯。

※解說下方的產品名稱為
所使用的工具。
（請參考P.30至31）

A

B

PADDLERS COFFEE ✖ JAZZYSPORT EVENT

A. 用於活動公告所設置的**A**字形黑板，因考慮到與店鋪**LOGO**間的平衡，採用了草寫粗體字。
B. 草寫體與黑體的搭配，透過影子寬度點出強弱。

A ＞ Solid paint＋Oil-based paint marker
B ＞ Oil-based paint marker＋Water-based paint marker

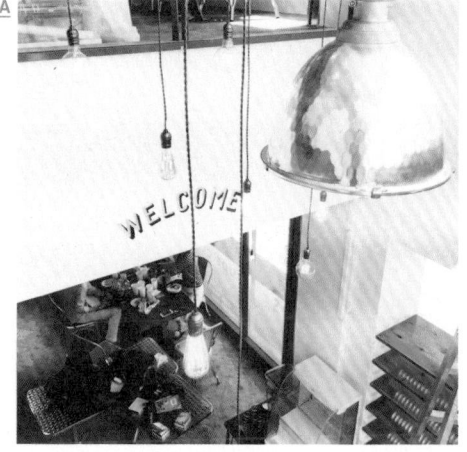

THE CUPS

A. 配合工業風的裝潢，採用金色文字及黑色影子所組合而成的立體藝術字。

B. 仔細一瞧會發現扶手下方悄悄地畫上了**CHALKBOY**。

A, B> Oil-based paint marker
＋Water-based paint marker

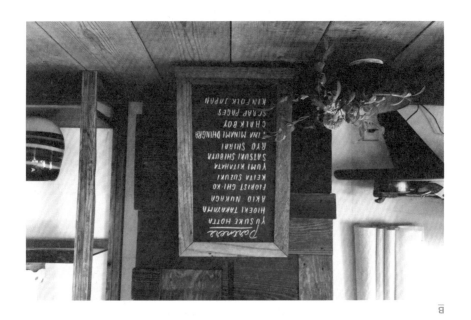

B

A, B> Chalk

A. 鏈長KINFOLK於栃木，是千明商舖的意象看板這番枯。草意謂展的結構非常洗鍊。B. 作品中的刻意堅持隨意、閒適的藝術字體。

KINFOLK magazine gathering

A

CHALKBOY's
Works

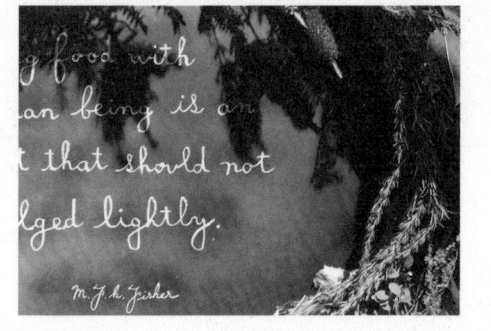

KINFOLK
magazine
exhibition

引用自知名美食家的一段名言，因此
也想要模仿其字跡。研究過字跡特徵
後進行繪製。

> Chalk

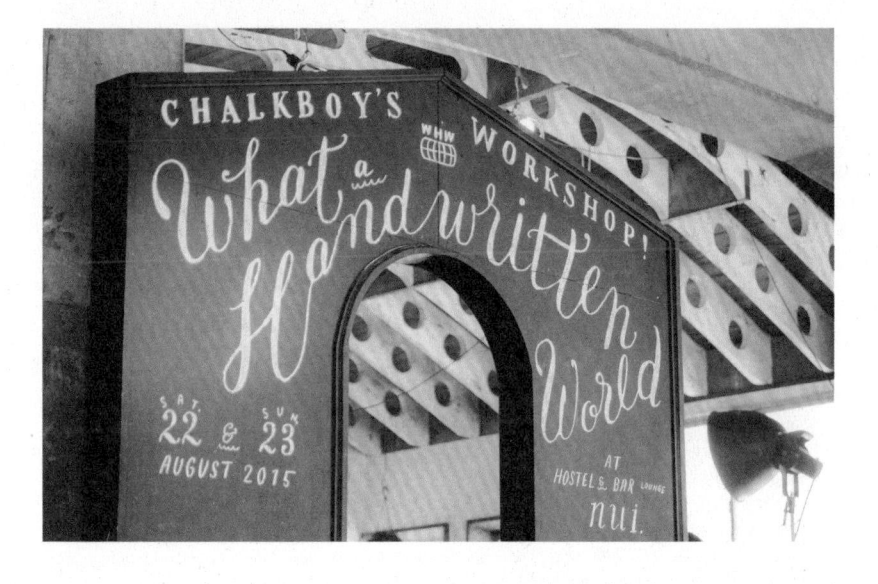

WORKSHOP

工作坊的黑板拱門由於形狀特殊，選
用了較為柔軟的黑體字，字間留下均
衡的空間。

> Chalk

HAGISO

小小的黑板省略了裝飾，更能顯現藝
術字的美感。三種字體及調整過大小
的文字，醞釀出畫面的節奏感。

> Chalk

ILLUSTRATION

插圖

若你不擅長畫圖也不必擔心！チョークボーイ流的插圖塗鴉關鍵字就是「簡單」，無須細緻雕琢，大膽地簡略繁瑣的細節，繪製「粗曠簡約」的插圖，創作出與文字間的連動性，完成具有整體感的黑板作品。

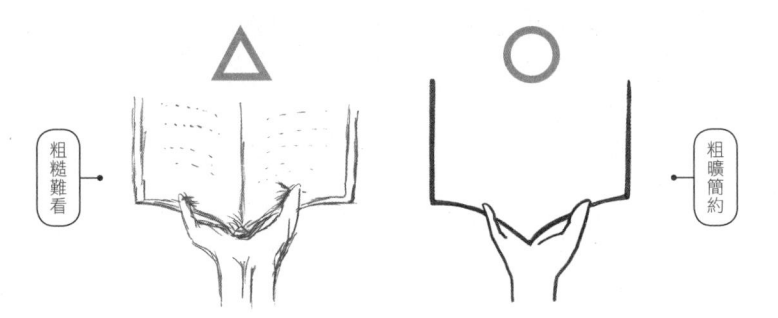

粗糙難看

粗曠簡約

01:
食物&飲料／Food & Drink

02:
動物／Animals

03:
其他／Others

Food & Drink

食物&飲料

繪製食物時，容易過度追求真實，請務必畫得簡單明瞭。
玻璃杯、馬克杯會以手持樣式為主，可提高訴求力。

漢堡

湯匙
&
叉子

果汁

麵包

熱狗堡

檸檬

蔬菜

p. 59

Animals
動物

繪製重點在於捕捉動物生動的動作。我喜歡形態可愛的動物，
所以總是將表情描繪得溫和親切。

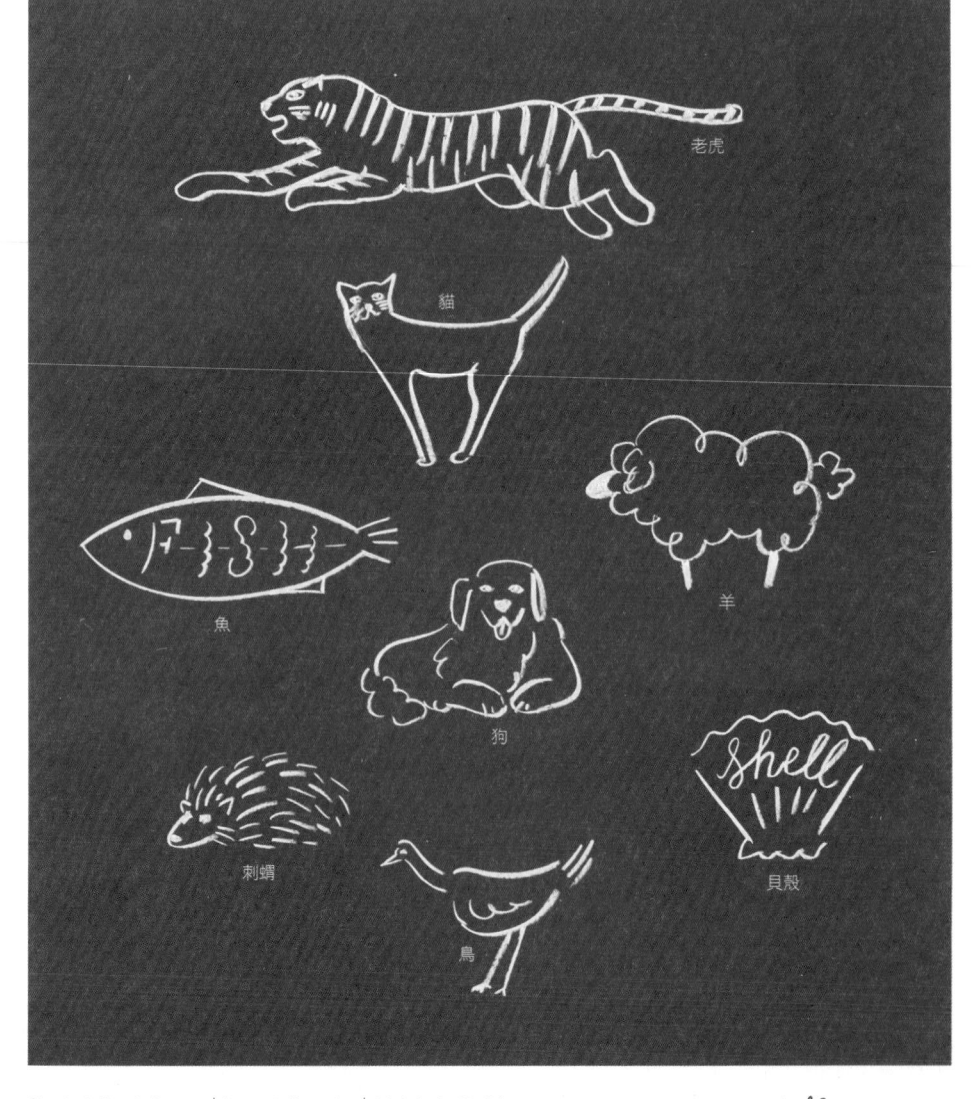

03
Others
其他

除了食物、動物之外，我也經常會描繪這些象徵物。
我會先畫出外框線條，再寫上名字也是很常用的技巧。

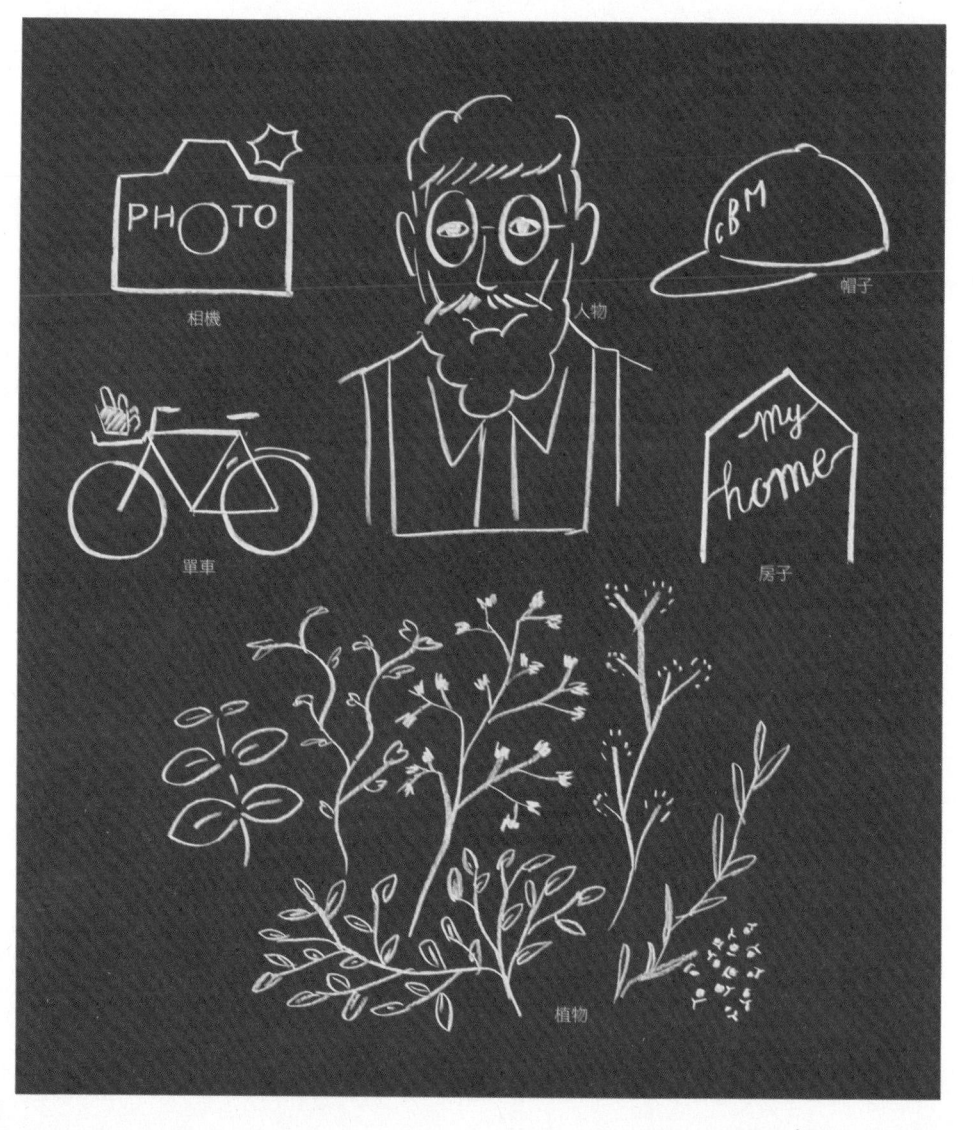

相機

人物

帽子

單車

房子

植物

WORKSHOP

加入了一點變化的創作，描繪出能夠上下顛倒放置的插圖，植物的枝葉倒過來看就會變成一座山！

> Chalk

CAY

寫上經典台詞——MIND THE STEP（注意腳邊）的插圖，讓提醒警告的內容不會顯得生硬，且圖樣能夠瞬間傳達訊息。

> Solid paint

CAFE & BAR 3rd

A. 特別呈現出「粗曠簡約」的插圖。外型盡可能簡潔，線條粗細也避免統一，以強調錯落與不穩定。**B.** 手持咖啡杯和酒杯，製作出白天、晚上皆可使用的看板。

A, B > Solid paint

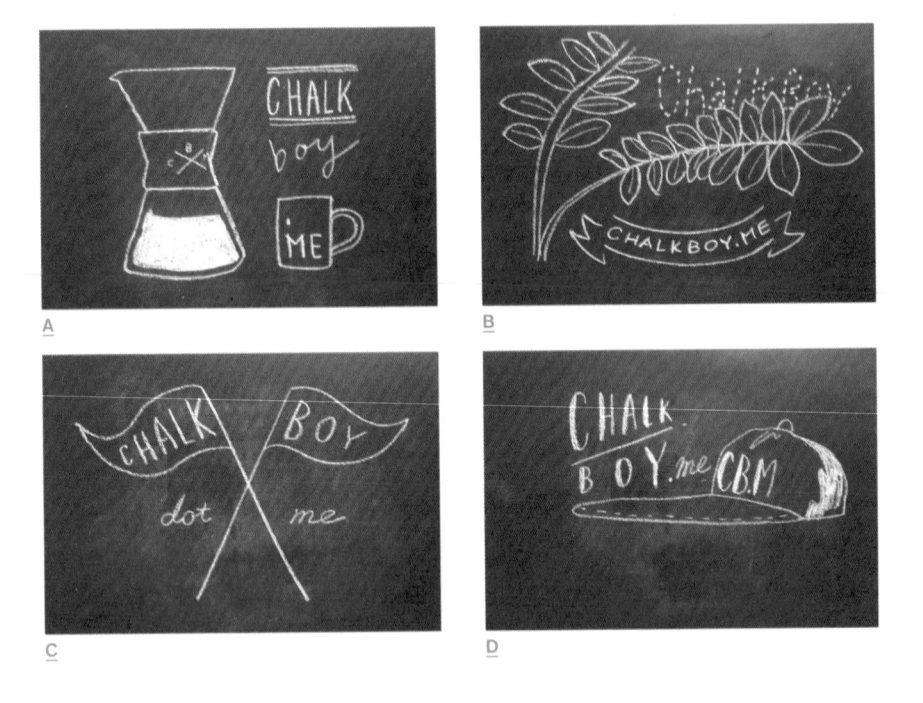

A

B

C

D

CHALKBOY.ME

A. 咖啡插圖與文字，是繪製機會最多的組合。B. 落在葉子上的雨水，隱藏著**ChalkBoy**的文字。C. 文字數不一樣的單字，只要從左右對正的插圖中央開始描繪，便可維持平衡。D. 將棒球帽的帽緣加長變形，再放上文字。

A, B, C, D > Chalk

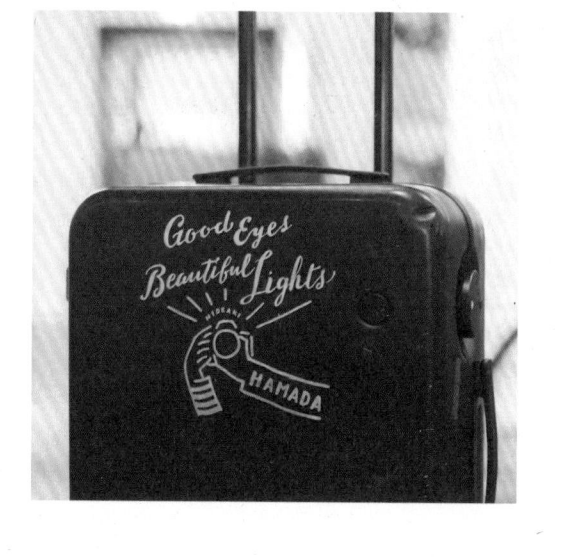

SOHOLM CAFE

利用柱子細長的空間，畫出
「砰！」一聲開瓶的瞬間，即
使沒有文字輔助，也能傳達出
美味的印象！

> Solid paint

Good Eyes, Beautiful Lights

在負責本書攝影的專業攝影
師‧濱田英明的行李箱上進行
創作。以特有的視角鎖定焦
點，裁切下充滿光芒的美麗瞬
間，將這個動作化作充滿趣味
的塗鴉。

> Oil-based paint marker

ORNAMENT

裝飾

圍繞黑板邊緣的外框＆寫上文字的緞帶皆為裝飾的一種。簡單的藝術字點綴上裝飾花邊，文字會瞬間發出光芒，非常不可思議，黑板設計的完成度也會立即提升。

01:
外框／Frame

02:
緞帶／Ribbon

03:
植物／Botanical

04:
其他／Others

Frame

邊框

常用於圍繞文字、插圖，彷彿所要表達的訊息裱框起來。
凝聚整體畫面，完成出具一體感的作品。

02

ribbon

緞帶

可做上文字的裝飾，為畫正幾近形的樣子。
也能有效運用緞帶中須特重強調的文字上。

Botanical

植物

如同チョークボーイ的簽名般的植物性裝飾。
在黑板中注入生命力，也能呈現出季節感。

Others

其他

如太陽光的集中線，在有限空間中可善加利用虛線與波浪線，
可以當作圖示使用的裝飾，非常豐富多樣。

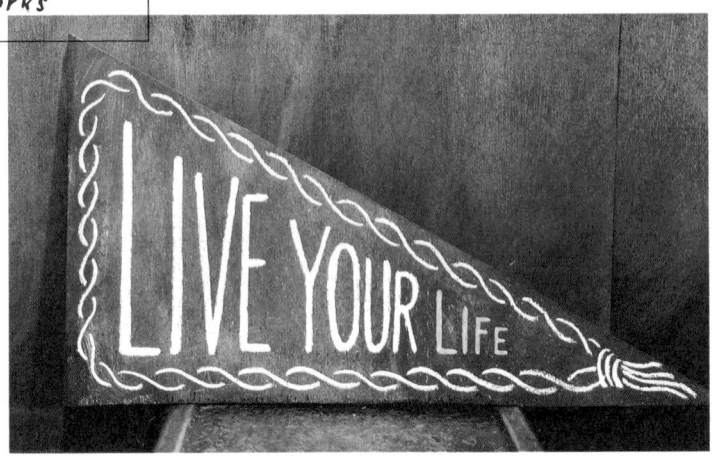

LIVE
YOUR LIFE

將多餘材料塗裝後製作出的黑板,活用三角形的外框,設計出如繩子般纏繞的裝飾,呈現出壁毯風格。

> Solid paint＋Oil-based paint marker

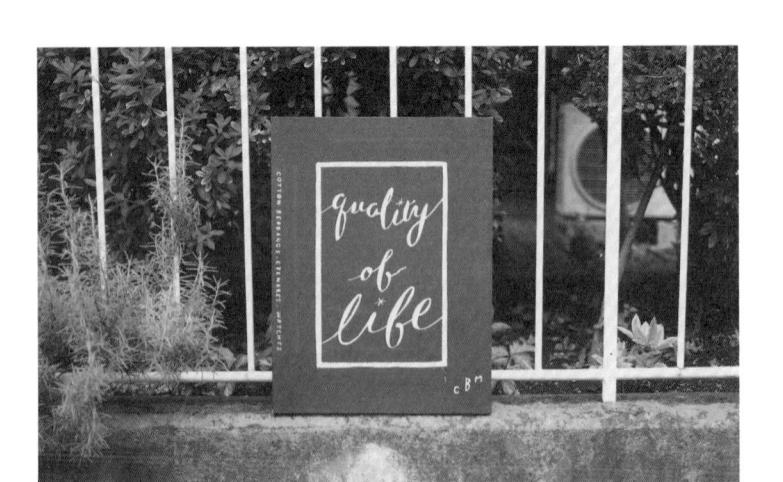

nice things.
MAGAZINE

僅以簡單線條的裝飾邊框,大膽留白的空間感,令人印象深刻,乃是聚焦在「話語」上的減法設計。

> Chalk

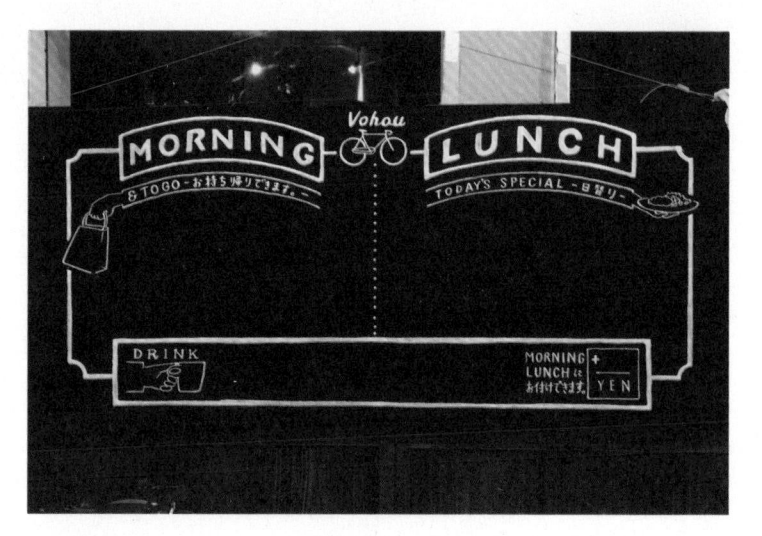

Salmon & Trout

將早餐、午餐、共通的引品這三大類菜單各自加上邊框，使分類一目瞭然。

> Solid paint

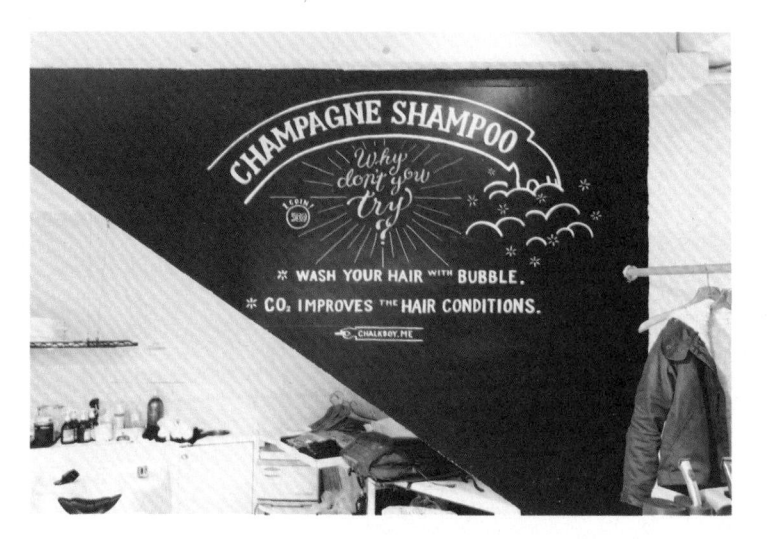

boy U

推薦使用了碳酸水的洗髮乳插圖。手臂形狀的邊框與內容連動，並使用集中線加以強調。

> Solid paint＋Oil-based paint marker

ACTUS

在家居寢飾店中，有著栽種
植物的開放空間。當時依店
內特色所描繪的作品。邊框
也直接選用植物裝飾。

> Solid paint

boy Attic

希望一點上蠟燭，文字可以浮現出來，因此選用了沿著光
線範圍繪製的拱形邊框。

> Oil-based paint marker

BIOTOP

在能透視背景的窗戶玻璃創
作，訴求力總是較弱，因此將
緞帶邊框填滿，以強調文字。

> Water-based paint marker

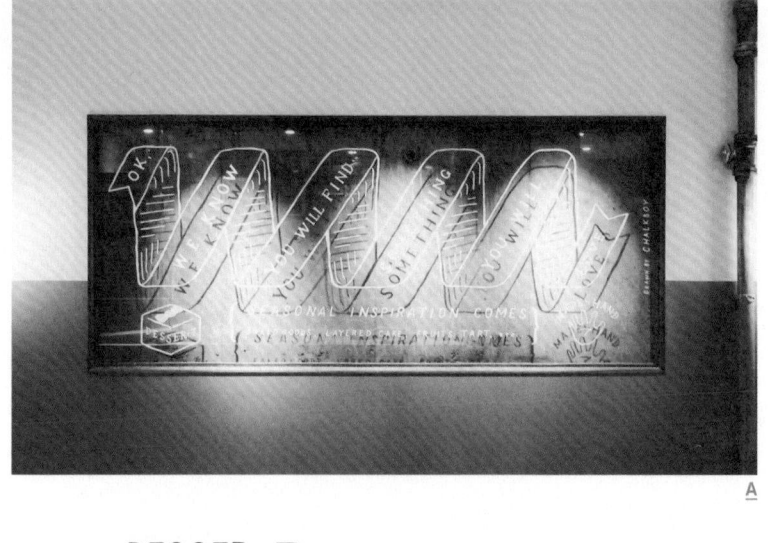

DESSER+T

A. 繪製甜點咖啡店的玻璃作品。從蛋糕的點綴進行聯想，設計出緞帶的邊框。**B.** 改變緞帶形狀。一打上燈光，玻璃後面的牆壁就會出現影子，插圖立即立體浮現。

A, B > Solid paint

B

手繪插畫

掌握基礎的文字、插圖、裝飾後,終於要開始實踐了!就讓我們放鬆下來,以畫圖的感覺享受手繪的樂趣吧!以下將依序解說單幅插圖的繪製步驟。

Lesson 1:
歡迎看板／Welcome board

Lesson 2:
咖啡菜單／Coffee menu

Lesson 3:
花店招牌／Flower shop board

Lesson 4:
好用的簡單短句／Sample phrases

準備好符合用途的工具

依據想要繪製的內容及擺放的場所，選擇合適的黑板尺寸及形狀。
為了預留空間，也需要準備紙膠帶和蠟筆。

Black board
黑板

店鋪內設置的黑板選擇了板面塗裝加工的產品。黑板專賣店**akatsuki-board**
售有各種尺寸的黑板，還可接受特殊尺寸訂製。

中形

粉筆黑板 30×45×2cm
／akatsuki-board

橫長形

粉筆黑板 60×120×2.5cm
／akatsuki-board

配合地點、內容
選擇合適尺寸

正方形

粉筆黑板 90×90×2.5cm
／akatsuki-board

A字形

店舖用

粉筆黑板 120×60×深度至70cm
／akatsuki-board

THE WAY of MAKING BLACKBOARD

Chalk board paint
黑板塗料

有時也會使用塗料，塗抹之處皆可成為粉筆黑板。像是塗裝牆壁製作大型黑板版面，或塗裝多餘木材重複利用等，是非常方便的改裝工具。

黑板漆
／Paint & Color Plaza 鎌倉大町店

繪製黑板前

先畫好草稿

繪製時有時會畫出不理想的凌亂線條，或空間不足圖案畫不進去。沒有事先草稿就直接繪製黑板，無論多麼熟練都非常困難。

擦拭黑板時

刷刷！

使用濕抹布

要擦拭得不留痕跡、非常乾淨，最好的工具就是濕抹布。不要使用板擦，因為板擦會讓粉筆灰四處飄散。

仔細擦拭

乾燥黑板時

我按！

使用吹風機或手指按壓

雖然放置自然乾燥也不錯，若使用吹風機，更可以節省時間。要弄乾擦拭的痕跡，可以手指加以按壓。

Masking tape
紙膠帶

使用方法

在想要寫上文字、畫上圖案的位置貼
上膠帶,當作參考線。想要貼出曲線
有其訣竅,接下來就進行解說!

以不會在黑板上留下痕跡的款式為佳,
建議購買容易貼出曲線的寬度。

不留痕紙膠帶
9 ㎜×18m∕HCP

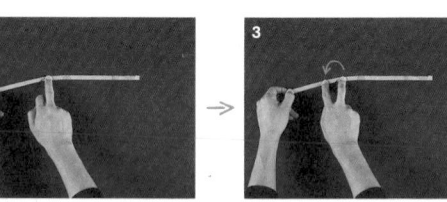

1 曲線頂點位置水平貼上直直的一
條紙膠帶。

2 右手中指按住中心,將膠帶左半
部分剝起來。

3 拿著邊緣,找好角度,右手食指按
住,製作出褶痕。

4 重複步驟3的動作,維持統一的褶
痕寬度,製作出曲線。

5 將膠帶右半部分剝起,再以左手
中指、食指慢慢貼好。

6 注意左右曲線角度一致,完成右
半部分。

還有這些貼法!

應用曲線的波浪貼法。將褶痕放
寬,就可以貼出平緩的曲線。

先剪出同樣長度的三段膠帶,斜
度一致平行貼好。

製作山形時,也是先剪好同樣長
度的兩段膠帶,貼合在一起。

Grease pencil
蠟筆

預留空間

打草稿時會用到蠟筆，特別在預留空間時，更是不可或缺的工具。請選擇水性蠟筆，可方便以濕抹布擦拭乾淨。

固態油漆筆、白色筆的草稿使用白色蠟筆，金色筆的草稿則使用黃色蠟筆。

水性捲紙蠟筆·白、黃 ／三菱鉛筆

1
左右各點上一點，兩點中央也點上記號。

2
將點連接起來，這就是文字的底線。

3
以同樣步驟於上方畫上一條平行線，決定文字高度。

偶數

4
中央點的左半部分成三等分，預留好空間。

5
右半部分也分成三等分，製作出六個字母的繪製空間。

奇數

4
挾著中央點，於其左右作上記號，寬度為一個字母。

5
中央左側記號點的左半部分成三等分，預留好空間。

6
中央右側記號點的右半部分也分成三等分，完成七個字母空間。

Welcome board
歡迎看板

舉辦家庭派對時常使用的歡迎看板。僅採用藝術字構成的作品，配置了各有特色的字型與動感的文字，創作出有趣的形象。

I used this!

Chalk + Masking tape

於最上方WELCOME TO的位置，先以紙膠帶貼上曲線。

點上記號點，預留出八個字母空間。W及M需要較寬空間（參考P.35）。

沿著格子繪製文字。此處使用鏤空體。

決定OUR SPACE！的配置，仔細地將兩條弧線貼到平行一致。

點上記號點預留空間。上段為三個字母，下段為六個字母。

此處為主要訊息，因此以設計過的文字醞釀出童趣。

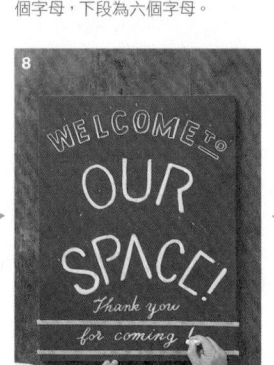

水平貼上兩段膠帶。貼到最後的邊邊摺起反貼，撕除時較為方便。

因為想要與普普風的字體產生反差，此處選用草寫體。

再以濕抹布將預留空間的記號點擦拭乾淨即完成。

Grease pencil　　　Solid paint

I used this!

如只有文字、插圖，看起來會有點太過理性的菜單，只要由手繪線條添加童趣感，因此草稿及空間背景就使用水彩來繪製。

coffee menu

咖啡菜單

1 預計要繪製拿著咖啡杯的手，因此先於紙上打草稿。

2 以水性蠟筆開始規劃空間，需九個字母，為奇數（參考P.83）。

3 繪製字母草稿。不須要畫得太過仔細，只要有文字形狀即可。

4 想要將多餘的空間分為兩部分，可先設定好小標題的位置。

5 參考紙上的圖，開始繪製插圖草稿。

6 以固態油漆筆正式開始繪製，與草稿的位置有些錯開也無須在意。

7 將草寫體Coffee文字加粗，並畫上影子，讓文字更醒目。

8 正式繪製插圖。順帶一提，固態油漆筆畫起來手感類似蠟筆。

9 確定固態油漆筆完全乾燥後，以濕抹布擦除草稿線。

Flower shop board
花店招牌

以文字、插圖，再加上邊框裝飾繪製充滿了花店繁花盛開氛圍的作品。因為黑板畫上了許多元素，標題則選用金色立體文字，使主題更加突出。

point

平假名、片假名
以漢字的95%至98%大小
繪製最佳（中文字亦同）

I used this!

Grease pencil Oil-based paint marker Solid paint

繪製邊框草稿。小指抵在黑板
邊緣，畫出直線。

決定主要標題位置，並預留下
文字空間。

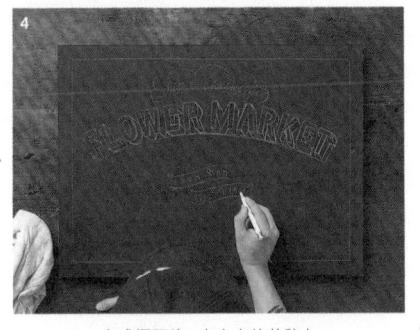

以鏤空體繪製標題，並加上影
子，讓文字呈現立體（參考
P.51）。

完成標題後，在文字的草稿上
依序繪製。

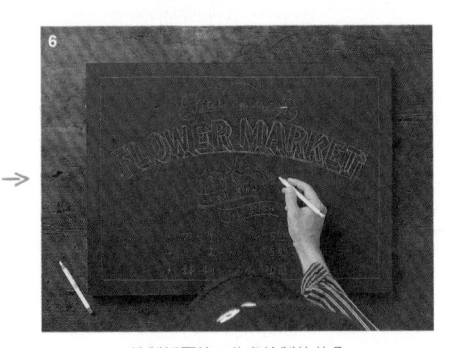

產品名稱若採用英文會變成
不常見的單字，因此使用日文
（可改為中文）。

繪製插圖搞。此處繪製的花朵
預計會使用到兩種不同的顏
色。

──畫上植物插圖，填滿空間
空隙。

為了讓標題文字更醒目，追加
邊框裝飾。

以金色油性筆正式寫上標題，
先不要塗滿影子。

在油性筆乾燥前，完成標題下
的其他文字。

繪製標題上的文字，並加上花
邊裝飾。

添上緞帶邊框。畫長線的技
巧，就是往操作者方向繪製。

將緞帶的褶段繪製完成，瞬間
就有了明顯的氣勢。

繪製植物插圖，感覺作品裡漸
漸寄宿了花店的生命感。

15

將草稿中只有一條線的邊框增
加為三條，繪製成畫框風格。

16

如果有些猶豫，不如稍微離開
幾步，遠看整體的平衡。緞帶
也加上影子。

因為標題文字的影子填滿需
要花很多時間乾燥，因此最後
進行。

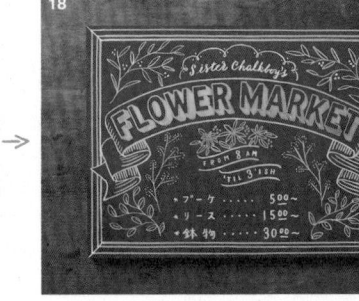

以吹風機仔細吹乾，再擦掉草
稿線就完成了！

Sample phrases

好用的簡單短句

店面黑板上經常繪製的句子、派對&婚禮宴會常使用的設
計等等，當靈感遲遲沒有降臨時，不妨參考下列範例。

Recommendations

SORRY
WE ARE
CLOSED

We are
OPEN!

SALE

NEW

FIRST Anniversary

Merry Christmas

LET'S Party!!

☞ TOILET

DINNER

Lunch

STAFF Okay!!

CAFE

The Wedding of YOU & ME
SAT 11 JUNE 2016

HAPPY Wedding

Happy Birthday Day

Welcome

MON TUE WED THU FRI SAT SUN

JAN FEB MAR APR

MAY JUN JUL AUG

SEP OCT NOV DEC

MON
8TH
JUN

HAPPY
NEW
YEAR

Go on a

與手繪插畫
一起野餐

與知心好友一同度過的重要時光，只要添上粉筆插畫，
氣氛就能夠瞬間溫暖起來！天氣晴朗的午後，帶著親手
製作的料理與手繪的黑板，出發前往公園野餐吧！

A

A. 寫上大家所帶來的食物,成為野餐的菜單。B.チョークボーイ將愛用的黑板製成手形狀,畫上了本日的活動標題。當成桌子用的黑板,也以粉筆畫上了圖樣。

C. 在杉本雅代帶來的酵素果汁瓶上,以金色筆寫上藝術字。D. 即使是塑膠杯,寫上自己的名字也會覺得很開心!E. 一切都準備完成,乾杯!

B

C

F

G

F. ONIBUS咖啡的坂尾篤史在藍天下的手煮咖啡！於摺疊桌上放上一塊小小黑板，化作即席的露天咖啡館。G. FRIEND＋NATURE＋HANDWRITTER＝IT'S PERRFECT！一起度過最棒的一天！

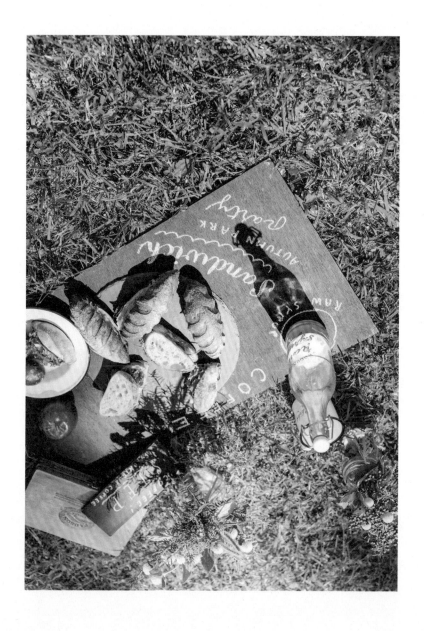

How to

如何畫出想要表達的事物？

無論是畫得多漂亮的粉筆插畫，如果沒辦法將訊息清楚
地傳達出去，那黑板也只是單純的裝飾品罷了！以下將
說明以傳遞訊息為目的繪製黑板。

Step 1:
構圖的流程／Flow of thinking

Step 2:
從實際案例學習／Case Study

Step 3:
創作筆記／Idea Note

your

Flow of thinking
構圖的流程

以下要說明我在平常完工前,所依循的作業流程。請掌握每一個階段的重點,再開始動工吧!

re:Li
季節限定菜單
黑板的案例

Thinking 1

要在哪裡繪製什麼呢?

一開始需要考量的是「要在哪個角落,設置什麼樣的黑板?」、「要使用哪一面牆壁,繪製什麼樣的內容?」與店面負責人討論後,一一列出所需的項目,並從店面的裝潢設計裡,尋找出內容最具震撼效果的畫面。

meeting

寫出所需的項目	決定分別要配置在何處

記下店鋪的要求及所需項目，並建議將**DJ**房的牆壁設計成顧客的拍照點，最後繪製上尋寶般的小小插畫。

這次預計於三個空間繪製共計十處，配合各自的空間，決定要直接使用白色牆壁還是放上黑板。若要放上黑板，則需決定使用多大的尺寸。

point

坐下來後抬頭看的景象？盡頭處的視野？ 走路會通過之處？考慮顧客的視線、動線， 就可以找到每個地方需要畫些什麼。

放在吧檯中的橫長黑板，當初建議繪製店鋪的概念藝術，不過若是畫在這種必須蹲下抬頭看之處，又有種居高臨下之感，便放棄了這個想法。坐到位子上後，正在思考要加點的時候，瞬間會映入眼簾的這個前景，決定繪製上季節限定菜單。

Thinking 2
訊息該如何繪製？

決定要在何處繪製什麼內容後，接著就要進入下一個階段，思考該如何繪製想要傳達的訊息。先整理訊息內容，推敲怎麼樣才能將訊息簡單易懂地告訴顧客，展開手繪插圖中的傳達功能。

決定工具

季節限定菜單內容會時常替換，因此工具就決定採用粉筆。

整理訊息

將想要以黑板傳達的訊息以條列方式記下，其中選出優先重點，編上順序，此處依序為①無花果②菜單內容③價格。雖然也想傳達出料理的堅持和享受午茶時光等訊息，但只能忍痛捨棄了。

point

篩選訊息數量，點出重點！
如果塞入太多情報，
就會顯得散亂，反而無法成功傳達訊息

point

考量對顧客而言，
該情報是否有益？
千萬不要太過推銷店家立場

繪製草稿方案

第一個是以文字展現的方案，不過這個方案乍看之下沒辦法立刻傳達訊息，因此只好棄而不用。第二個是以插圖為主的繪製方案，雖然會覺得有插圖了，但印象稍嫌雜亂，最後只得重新考慮設計。

完成草圖

這是最終的草圖。三個無花果散落在中央，兩側分別設計上紅茶及蛋糕，大膽設置留白，給人放鬆的印象。

繪製黑板

以草稿為基準繪製黑板就完成了！若只單看黑板，感覺簡單到很冷淡，不過放在置有大量雜物的架子上，卻是十分合適！往後隨著季節更迭，又可以繪製什麼樣的菜單呢？真令人期待哩！

finish!

Case Study
從實際案例學習

想法雖然有一定流程，但繪製時的重點，會隨黑板放置的位置、客層、目的而產生變動。掌握狀況，努力多下功夫，將黑板發揮到最大極限吧！

— Case 01 —

ABOUT LIFE
COFFEE BREWERS

店面**A**字形黑版

point

以A字形黑板抓住
不同方向的顧客

point

反應客層的
插圖與日、英文字

因為地處於兩方都有行人之處，因此選擇了兩邊都能夠吸引目光的A字形黑板。由於許多顧客會騎著腳踏車過來，所以一面畫上了騎乘腳踏車的人物，反面則繪製讓人可以立刻知道這是咖啡店的手煮咖啡插圖。「第二杯半價」這一條情報，考慮到外國顧客很多，因此分別放上了日文及英語。

A, B > Solid paint

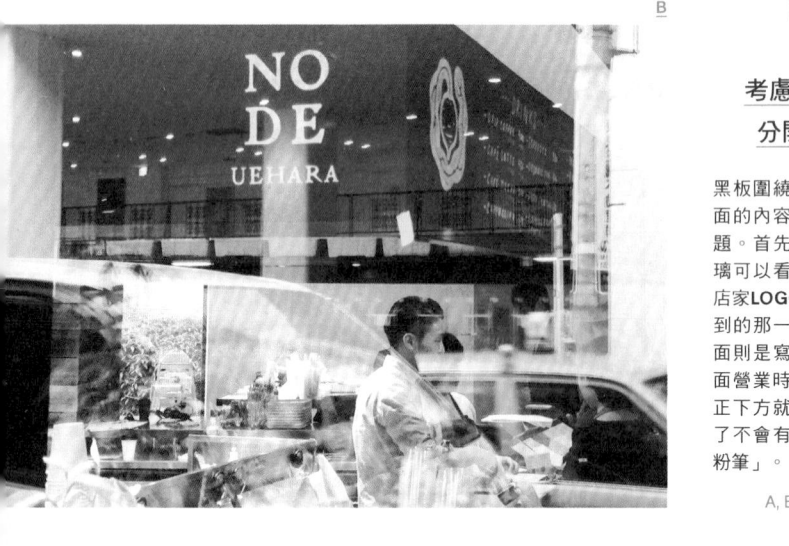

A

— Case 02 —

NODE UEHARA
菜單黑板

B

point

考慮顧客的視線
分開進行繪製

黑板圍繞著廚房設置，每一面的內容都分別描繪不同主題。首先，從大街上透過玻璃可以看到的那一面繪製了店家**LOGO**；從座位上可以看到的那一面則是菜單；另一面則是寫上了位於地下的店面營業時間等訊息。考慮到正下方就是吧檯，所以選擇了不會有粉塵的特殊「液態粉筆」。

A, B > Liquid chalk

THE DECK COFFEE & PIE

A字形菜單黑板

CREMIA
SPECIAL · SOFT CREAM

CREMIA
APPLE PIE
700

DECK AFFOGATO
700

CREMIA
CREAM CHEESE &
CHERRY PIE
700

DECK COFFEE
FLOAT
600

DECK
the
CREMIA
550

DIX DANISH & CREMIA 750

point

複雜的菜單結構，簡單易懂視覺化

經常可以看到餐廳的菜單結構、系統難以傳達以給顧客，最快
解決的方法就是以插圖表現。利用插圖解說「CREMIA霜淇淋
是我們的招牌，搭配不同的甜點享用更好吃哦！」

> Water-based paint marker

— Case 04 —

café & books bibliothèque JIYUGAOKA

A字形菜單黑板

預留替換內容的空間，加上吸睛的裝飾

店頭A字形黑板的看板菜單中強調鬆餅的美味吃法。三塊鬆餅淋上醬汁後，放上霜淇淋，再佐上鮮奶油！繪製出美味的插圖，帶來具體的想像。醬汁會隨著季節更換種類，因此下方留下更改的空間，並以醒目的邊框裝飾圍繞起來。

> Water-based paint marker

NAKAMURA TEA LIFE STORE
說明式黑板

<div style="text-align:center">

(point)

內容很多的時候，須統整畫面後再繪製

</div>

基本上要將描繪的訊息盡量縮減，但有時也必須在黑板上放上大量情報，上圖的案例即是需要仔細講解茶的美味泡法。上半部分繪製初步驟，下半部分則規劃了味道、熱水溫度的關係圖表。就算是內容有些複雜的黑板，只要畫上插圖，就會成為目光停留的焦點。

> Chalk

—— Case 06 ——

ONIBUS COFFEE

店名黑板

想要傳達之事＝以店名＋α添上概念

上圖為店名看板，當然最優先的就是傳達店鋪名稱，而這也是活動外出擺設店面時所使用的小尺寸黑板，因此便以遠處欣賞也很醒目的立體文字繪製，周圍再加上店鋪特色的訊息，像是使用世界特地的嚴選咖啡豆、自家焙煎，從杯中冒出來的熱氣裡也摻入了「享用最棒的一杯」的想法。

> Solid paint

&EAT
訊息黑板

只有一句話‧不必閱讀也能傳達訊息的黑板

這一家熟食外帶店，使用的是老闆老家農園栽種的新鮮食材，為了傳達這個訊息，於正中央繪製了大家都很熟悉、容易理解的單字——**Fresh！**。蔬果的插圖選用了許多種類，畫出邊框加以強調，一眼看過去，便會在腦海中留下印象。

> Solid paint

— Case 08 —

TOMS

訊息牆

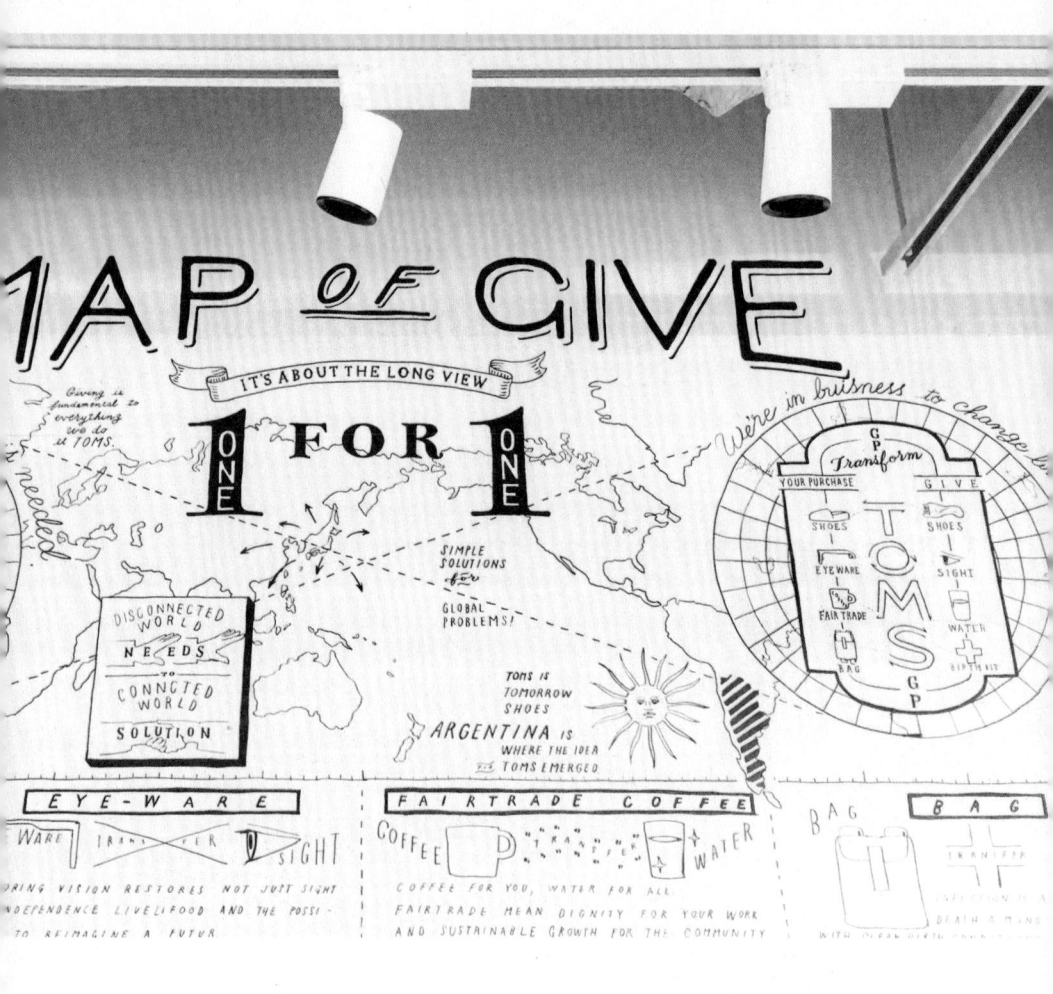

反覆繪製，增強訊息傳達力

廠商舉行了**one for one**的活動，也就是顧客購買一雙鞋子，就會贈送一雙鞋子給需要鞋子的孩子。這樣的活動內容也深深打動我的心，因此希望可以將訊息傳達給更多的人知道，於是便將活動中產生的積極循環改編成插畫及文字反覆繪製，增強訊息性。

> Water-based paint marker

THE CUPS

訊息黑板

偶爾利用黑板本身的大小、照明加以強調

這塊黑板的作用，完全就是為了提供一個拍照之處，設計為讓人忍不住在這裡
拍照上傳至社群媒體的插圖。運用了五公尺寬的大型黑板，充滿朝氣地配置店
名，並配合店名繪製出立體的裝飾，中間的內容則是考慮到上方照明光線，選
用了金色的油性筆。

> Water-based paint marker + Oil-based paint marker

—— *Case 10* ——

PADDLERS COFFEE
活動公告窗

融入極少情報與想法的設計

活動看板最重要的就是簡單明瞭地傳達內容，因為面向外側公告的空間只有
這扇窗戶，所以只能揀選必要情報加以繪製。不使用唱片的插圖，而是畫上
了挑選唱片的畫面，與動作產生相關連的插圖，更有栩栩如生之感，看到的
人也才會想進來逛一下。

> Water-based paint marker

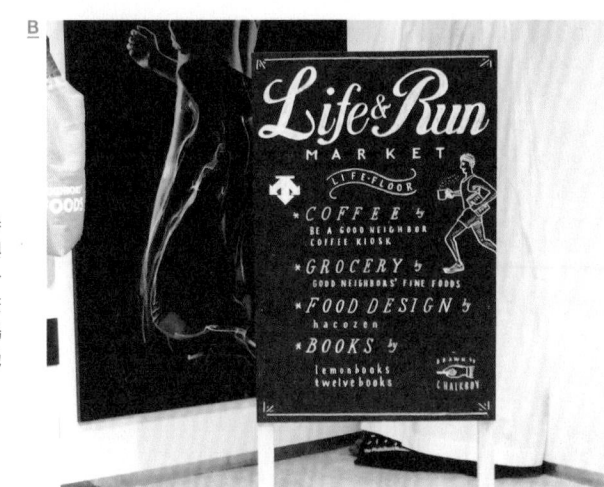

A

— Case 11 —

DESCENTE

活動公告黑板

使用好幾個黑板
傳達說明及設計

這一場快閃活動是在地下空間舉辦，任務是必須勾起路邊顧客興趣、引導他們走下樓梯。因此在一樓設置了尺寸極大的縱長黑板，畫上醒目的活動公告，並在地下會場的入口放上中型黑板，簡單明瞭地繪製各空間的說明。

A ＞ Chalk　　B ＞ Solid paint

ABOUT RICO

HOT STUDIO

DETOX YOGA
HOT PILATES
POWER SHAPE YOGA

A

— Case 12 —

Rico

店內外黑板&牆壁

point

考慮整體均衡，分出各自輕重

要在店鋪裡繪製好幾個作品時，就要明確分開繪製場所及功用。考慮整體平衡，分出訊息輕重，也是一個重要的訣竅。最主軸的黑板使用插圖及邊框裝飾，而場所說明、注意事項要簡單、清爽。此處為女性專用的健身空間，必須設計出有趣又親切的插繪。

A, B, C > Solid paint+Oil-based paint marker　　D, E, F, G > Water-based paint marker＋Oil-based paint marker

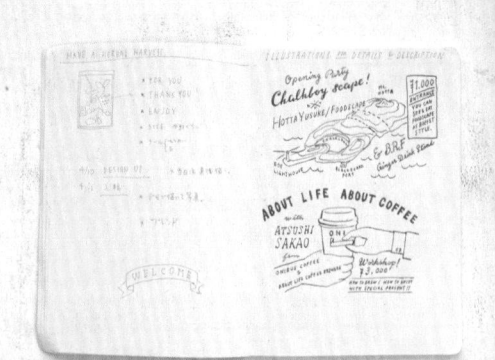

Idea Note

NOTE bOOk

創作筆記

C B
CHALK BOY .ME

討論時的筆記、活動的構想、描繪黑板的插圖草稿、草圖提案、創作的靈感都留了下來，這些筆記就是チョークボーイ的大腦！

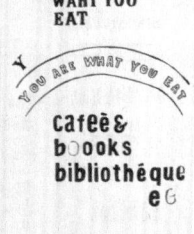

biblioth

Y YOU A ARE WAHT YOU EAT

YOU ARE WHAT YOU EAT

**cafeë &
boooks
bibliothéque
e G**

Eatoat!
GLAN FABRIQUE

ICED + COFFEE
アイスコーヒー!

Self Serve Iced Coffee
Onibus Coffee

**Life Sonday
MORNING
MARK3T**

Foodscape!
BRUNCH PARTY!

チョークボーイ・美麗の 粉筆手繪世界

曾是咖啡店員的我偶然地邂逅了粉筆手繪。不知不覺中就晉級成為「黑板繪製人」了！我認為チョークボーイ活動並不僅限於繪製黑板，經常思考自己可以透過手繪傳達些什麼。

'S World

CHALKBOY *Interview*

チョークボーイ的過去 ⇆ 未來

沉浸在粉筆的樂趣中，透過粉筆與人產生連結，
迄今為止體驗過各式各樣的事物。未來，希望找
到深受「手繪世界」吸引的我能夠辦到的事。

chalkboy meets chalk
チョークボーイ
與粉筆的相遇

——您進行粉筆插畫的契機是什麼呢？

　　大概7年前（2009年），我開始在大
阪梅田一家咖啡&圖書館打工。那家店的
排班時間，都有30分鐘需要重新繪製黑

板，因為只是簡單寫上幾道料理，所以繪
製的時間很短，10分鐘左右就可以完成作
業了，但我卻想要在這裡花上大把時間趁
機偷懶（笑）。那時我試著模仿紅酒、啤酒
的標籤，畫得非常仔細，此時背後就傳來
了顧客的聲音，稱讚我：「好厲害啊！」我
得意了起來，想要畫得更好。就在這段期
間，畫功也慢慢進步了。

——在那之前，您有過繪製粉筆插圖的經驗嗎？

那是從高中以來第一次拿起粉筆，在這之前我幾乎沒有想過什麼插畫粉筆繪製。不過我在之前就對設計很有興趣，高中時進入了畫圖的視覺設計科。到咖啡店打工之前，也曾到倫敦藝術大學留學，學習美術基本功。

話雖如此，我也只在倫敦的美大上過一年課程，與其說是學到技術、知識，不如說學到了精神層面上的事物比較合適吧！那一所美大的校訓是「超越領域及領域間的高牆，便會誕生創作，形成價值。」我想這段校訓也適用於我現在的行動準則上。

——小時候您是什麼樣的小孩呢？

我小時候喜歡畫圖，喜歡以樂高作許多東西，對創作特別有興趣呢！長大後，我對裁縫也很有興趣，在工作坊戴著的帽子帽沿也是我自己改造的。其他像是工作制服、便服之類，因為沒什麼時間所以遲遲還沒動手，但以前經常自己作。

與其說是那種喜歡上之後就會沉迷其中的類型，不如說我是只要遇到有趣的事，喜歡自己去探索，然後漸漸越走越深，粉筆插畫也是如此。我大量閱讀了咖啡圖書館裡所有藝術相關的書籍和攝影集。在廣泛閱讀裡，心中感覺也有了積蓄，可以自己加以變化繪製了。

——您是如何開始「黑板繪製人」的工作呢？

一開始是打工地方旗下的咖啡店新店開張，有人説：「對了！那個人作得不錯

吧？」所以我就前往新店繪製黑板了。不過真正轉為「工作」的契機，則是繪製其他公司的店面黑板。我工作地方的咖啡店公司，幫忙成立其他公司的咖啡店，我也去新開幕的店面繪製黑板。那一家咖啡店是東京千駄谷的THE DECK COFFEE & PIE。過去我都可以隨意修改自己不喜歡之處，或覺得這種設計沒有用處，直接擦掉重來，不過其他公司的店面黑板是不行的，這是一份工作，必須對所繪製的作品負責。我拚命地思索要畫什麼樣的作品，而這份工作，也成為了我認真面對粉筆插畫的一大轉機。

亞麻布刺上了CHALKBOY的設計繡圖，因為找不到教學書籍，只好以自己的方法完成帽子。

Beyond chalk graphic
透過粉筆
展開的世界

——「黑板繪製人」工作的過程是？

從大阪轉移至東京有樂町店過了大約一年左右（2011年），漸漸地越來越常負責我們公司或其他公司開張時的視覺繪製設計。在全日本有十幾家分店的連鎖店菜單等插畫相關工作也都是交給了我。如此一來，即使我在店裡，也幾乎都是一直待在後臺使用電腦。因此我開始想要一個可以一邊聽好音樂，一邊工作的環境，最後就以自由插圖設計家的身分獨立了（2013年）。

——「チョークボーイ」誕生的契機是什麼呢？

獨立之後又過了半年左右，開始有人委託我繪製黑板，到了店家繪製時，又有其他店家前來委託，案子漸漸地多了起來。而這時我也開始使用Instagram，恰好西海岸的布魯克林生活形式頗受矚目，我認為配合這股風潮，粉筆插圖的需求應該

也會提高。チョークボーイ這個名字，也是我諸多嘗試之後，想說：「咦！チョークボーイ不錯耶！」才決定下來的。

雖然我自稱チョークボーイ，但繪製技巧都是自學，當時也沒有其他在作「黑板繪製」工作的同業可以學習，因此遇到了很多挫折，例如工具方面。現在我都會帶著一個工具箱，不過曾經使用過有機溶劑，想說失敗了還是擦得掉，結果失敗讓黑板先溶掉了。

我也研究過繪製文字的工具，白色畫筆就嘗試過一百種以上呢！最後找到了在本書中介紹過的固態油漆筆（P.31），其實這是幾乎只在工地使用的塗料。我會拍下文字、插圖，甚至是在朋友書櫃中找到的參考照片，在筆記裡記下創作的靈感，以一個概念嘗試畫出不同類型的插圖。

——您是在這些失敗中誕生出創作的嗎？

初一開始店面那邊希望我繪製出某種風格，我稍作變化加以繪製，不過這種作品就算被周圍的人誇獎：「畫得真好！」我也無法感到開心。而且，繪製這些誰都畫得出來的作品，哪一天我可能就沒案子可

在東京‧學藝大學FOOD&COMPANY每次舉辦的工作坊，教導學員時，發現許多之前沒注意到重點，也是一種教學相長。

名古屋・Maison YWE的Live Drawing手繪窗戶作品。在這家店中,有許多活動與相關企劃。

接了。我想著既然如此,就要繪製出只有自己才能畫出來的創作,一點一點地醞釀出チョークボーイ的風格。

　　思索創作之時,我首先作的事情,就是詢問自己什麼樣的東西感覺不錯。如此一來就挖掘到自己想要的繪製方式,不就是能夠展現流行、充滿街頭感的插圖嗎?我喜歡的音樂、電影、圖樣都是基礎扎實,成品卻很隨興的作品,如果我將這種概念轉移到黑板上呢?就這樣,我慢慢摸索,於是形成現在這種風格。

──舉例來說,您喜歡什麼樣的音樂呢?
　　我喜歡一位叫作Jean-Philippe Viret的法國作曲家,雖然是有些難懂的結構型爵士,不過旋律聽起來非常具有吸引力,忍不住讓人沉浸其中。至於電影,我喜歡Wes Anderson導演,雖然有黑暗、陰沉的部分,但電影整體印象卻是庸俗的普普風,我很喜愛這種平衡感。

──您也有舉辦工作坊嗎?
　　第一次的工作坊是在一年半前(2014年)左右吧,地點是東京學藝大學裡一家叫作FOOD & COMPANY的食品材料行。那時我在自家附近一家咖啡店工作,結果食品材料行的工作人員問我在作什麼,在談話間,對方便問我要不要在他們店裡舉行工作坊。我自己也曾地想過:如果可以教導學員那該多好!最後就獲得了實行的機會了!

實際舉辦過工作坊，感覺有非常大的收穫，因此現在工作坊也是我非常重要的工作內容之一。在每天繪製黑板的過程中，也會有著想要讓場景更加盛大的心情，為了達成這個目標，就得要讓更多的人發現到粉筆插畫的樂趣，工作坊就是這樣的一個機會呢！我也心懷期待，只要喜歡粉筆插畫的人增加，那麼我自己的工作範圍不就也更廣闊了嗎？

——您有沒有什麼話，要告訴想要開始粉筆插畫的人呢？

我想，應該有人覺得自己的圖和字很醜，而非常猶豫吧！其實這樣的你說不定更適合粉筆插圖呢！所謂粉筆，會從預料之外之處畫出線條，是相當難以掌控的畫材，所以本來就不適合畫得漂亮、工整，我反而認為運用這種難以控制的線條繪製出「歪曲」、「扭斜」才是粉筆的魅力。

粉筆沒有規則，基本上可以自由繪製。本書所介紹的也不是固定的準則，而是我在繪製粉筆插圖時發現的小訣竅。我認為這些多少可以成為拿起粉筆的契機、猶豫繪製方法時的參考，因此才加以解說。不須要強求描繪的方法，說起來就算教得如何仔細，只要還是手繪的範疇，沒辦法在黑板上繪製出相同的圖案。工作坊中，就算大家照著同樣的規則繪製，也會出現完全不一樣的作品，這一點也非常有趣。

——過去工作坊中您印象最深刻的事是？

我印象最深刻的不是工作坊中發生的事，而是ASKUL這家公司在進行擴張計畫時，我曾受邀去教導每一位職員繪製插圖，同時也自己畫一整面天花板，讓我印象非常深刻。那時候的委託雖然是希望我一個人繪製，但我聽說ASKUL是一家很重視DIY精神的公司，於是就提議：「既然如此，不如就讓所有職員一起在天花板設置黑板，然後共同以粉筆繪製作品吧！」最後花了半年左右才完成。當然過程非常辛苦，因為是大家一起繪製，這一塊黑板也成為了極有意義的創作，而不僅僅是裝飾的黑板作品！

——您在繪製店面黑板的時候，有什麼堅持嗎？

舉例而言，只有邊框以沒辦法擦拭的畫材描繪，中間的菜單則配合季節、活動，讓店員自行更改……希望黑板可以透過那家店而產生生命力。當然我也有繪製許多不須要更換內容的作品，我認為無論哪一面黑板，都必須要好好地發揮它的作用。

因此就得要仔細研究黑板發揮效果的環境及內容。我會先與店家的人好好討論、溝通、詢問，像是這個地方有什麼樣的特色？來這裡的顧客都是什麼人？店家是以什麼心情提供商品？未來會是什麼型態？在談話間，我經常受熱烈的心情、概念刺激、感動，チョークボーイ也隨之與這許多的店面有了關連，漸漸擴張了自己的想法及視野。

Charm and potential

Handwritten的
魅力與可能性

——在您接過的店家委託中，有特別花費心力的案子嗎？

有許多我覺得很棒的店委託我負責，讓我非常榮幸，無論哪一家店的委託，我都會盡全力完成。其中以大阪福島的foodscape！（P.2至P.11），最讓我脫胎換骨，又或者可以說一切都很順利，使我為之陶醉。黑板本身如我腦海中所想的繪製完成，而那塊黑板在店裡也極其自然，彷彿像是自然呼吸一般。來買麵包的顧客看到黑板知道了チョークボーイ，又或是來看我的作品卻深受美味麵包感動，產生了相乘效果，關係很是完美。在foodscape！工作的料理家堀田裕介是我一位很尊敬的前輩，也像是夥伴一般的存在，我以henlywork的名義從事音樂工作時，他也與我合作舉辦EATBEAT！活動。

不久前我都以チョークボーイ之名在作音樂工作，過去曾為UNIQLO、adidas活動、舞者KENTO MORI的DVD等提供音樂，但我自己並沒有區分何者為本業、何者為副業，認為與其說是我個人，反而更像是一種計畫名稱。最近，我開始了チョークボーイ×henlywork的一人二役活動，錄下現場繪圖的聲音，創作出曲子。「跨越

チョークボーイ的妹妹——粉筆妹妹，與其說是兼任經紀人、助理，更像是志趣相同的夥伴。

領域」也是我工作中的其中一項主題嘛！

——您是從哪裡誕生出這樣的想法呢？

我腦海裡會妄想著：「能不能這樣作呢？」也就是反覆推敲著構想。一閃而過的想法我都會盡可能地嘗試實踐。我深受Richard Buckminster Fuller的影響，我非常認同他「我是名為人生這場實驗中的小白鼠」的想法。他是一位藝術家、一位科學家、一位建築家，擁有許多不同的身分，就是本持著這樣的精神。不拘於領域，將想法實踐，然後努力享受人生——我很憧憬這樣的生活方式。

——在個展上您也不拘於領域，展示出各種的融合作品呢！

我曾以チョークボーイ之名接受委託工作，想要在一個正式的場地舉辦展覽，而後就舉辦了個展FOODIE，地點在2015年的黃金週期間，於原宿一家藝廊ROCKET。

一開始思索不知道要展些什麼，若只要單純地將自己過去繪製的黑板像作品一樣裝飾起來，又好像有點不太對。我開始繪製黑板的契機是咖啡店，身邊又圍繞著有許多餐廳、食物的工作者，最後就以「粉筆繪製×美食」為主軸，召開現場繪製的展覽會。現場設置了咖啡店，並繪製咖啡店的說明看板，讓大家一起享用餅乾、汽水製作的黑板及粉筆，這樣一定能成為像是祭典般的開心個展！

東京代官山boy attic舉辦的チョークボーイ×henlywork一人二役活動海報，融入了鋼筆繪製的圖樣完成的插圖作品。

——您是如何認識一同舉辦個展的朋友呢？

透過チョークボーイ的工作，我認識了許許多多的人，像是製作料理、開設店面、影視人……大家所作的事、製作的東西都大不相同，但都朝著同樣的方向努力，自然地就經常說好一起行動。

與我最投機的是那些開設個人店面或獨立自由業的朋友。不是透過機械大量生產，而是花上許多功夫一個一個親手製作，再送到了解其價值的人手上。這種互動讓我非常尊敬，更深受感動。因此在日本，我也不想要崩毀「親自動手描繪」的立場，我想要與他們站在同一個立場。

對我來說，「手繪」是非常具有魅力的，是「只有那個人」才繪製得出來的文

字、圖畫，是非常迷人的！科技日新月異，已經很貼近人類生活了，但無論怎麼進步，我想「手繪應該是這樣」的差異還是會持續存在吧！文字的發明是人類文明的象徵，以手寫出來的文字，可以透過筆跡鑑定分辨出每個人不同的個性。

國外曾有過計畫，將流浪漢寫出來的文字製作成字型，賣掉後將所獲得的金錢回饋他們身上，我第一次看到這種字型的時候深受震撼！那是非常整齊的字型，文字間看起來卻爛醉又含糊，極具個性，讓我不得不感受到「手繪」所擁有的力量。

——最近您也經常繪製黑板以外的作品？

我最初從一根粉筆開始，後來開始會使用其他筆類，繪製的東西、地點也漸漸不同了。最近開設了使用紙、筆的工作坊，畫材、畫布也隨之改變，「手繪插畫」所擁有的可能性，也正在慢慢擴張了吧！

說到畫材，我最近經常使用的是鋼筆，活動的傳單、雜誌插圖我幾乎都用鋼筆繪製，鋼筆的筆尖壓得越久，墨色就會出現濃淡，墨水朝著意料不到的方向暈開，這一點讓我非常喜愛。前陣子，我也將鋼筆的插圖畫到陶器上加以燒製，感覺非常搭調，真是很新穎的發現。

——未來，您想要舉辦什麼樣的活動呢？

我想要在某處繪製一個前所未見的巨大作品，這個願望很單純，像是JR或CYRCLE.這樣的地方。我所尊敬的藝術家都曾製作過巨大的大型作品，讓我也對這樣大規模的創作躍躍欲試。

在這幾年我想要實現的目標，就是在

國外的店面繪製黑板。就像是跨越領域的高牆一般，我也希望可以跨越國際間的高牆，嘗試在與日本文化之外的某處繪製，「到底會出現什麼樣的化學反應呢？」不禁令我期待萬分。

而我目前最大的願望是推廣本書《What a Handwritten World！》中也有使用的「Ｈａｎｄｗｒｉｔｔｅｎ＝手繪」一詞。「ARTS&CRAFTS」這段文字也可以隨著活動擁有的浸透到大家心中，希望Handwritten能夠隨著自身的魅力，讓更多人理解、知曉。為了推廣，現在我與世界各國的手繪插畫藝術家們正在計畫組成聯合展覽。希望今後也可以透過各種角度，使Handwritten更加普及。

重要的不是世界上增加了多少手繪作品，而是認為「透過自己雙手所繪製出來的作品無可取代」這樣想著的人增加了多少。若是接觸Handwritten，就能找到自己才能辦到的事、肯定自己，那就太好了！「只有自己才能描繪出來，而且就連自己也沒辦法再度重現！」這樣一想，就覺得連在筆記角落的塗鴉看起來也十足可愛。我心裏期盼世界上愛上手繪的人可以越來越多。

在家居寢飾店unico的活動裡，我為家具繪製插圖，未來也希望可以在不同地方進行創作。

CHALKBOY Exhibition

FOODIE
at ROCKET

2015年日本黃金週，以チョークボーイ×美食為主題，舉辦了第一次的個展FOODIE，來賓每一天都不一樣，是一場共演的展覽。描繪、擦拭、享用、暢飲，其中最享受的或許是我吧！

限定書籍販售、拍照區、特別來賓登場！

×SNOW SHOVELING COVER JACK!

深藏在駒澤的特色書店——SNOW SHOVELING的選書。將店長中村秀一那裡聽到的書中大意，透過想像力描繪成限定原創書衣，與書籍一同販售。

×monogram CHALKBOY PHOTOBOOTH!

獲販售「原創·LOMO相機」的店家monogram協助，於展場2樓設置了一處拍照區，垂掛於中央的黑板邊框設計是重要焦點，讓訪客「咔擦」一聲按下快門留影。

×DJ味噌湯與MC白飯 驚喜LIVE

朋友中的DJ味噌湯與MC白飯一起來玩，還為大家獻唱一曲，真是非常開心的小驚喜！我一邊看著黑板上寫著的歌詞，一邊聽著解說。

DAY 1

×堀田裕介／foodscape!

開幕宴會scape！+ B.R.F GINGER DRINK STAND

第一天的開幕宴會上，料理家堀田裕介為慶祝我第一次個展，製作了以チョークボーイ為形象的特餐料理。B.R.F自製的生薑甜飲非常好喝！

DAY 2

×ONIBUS COFFEE

ABOUT LIFE, ABOUT COFFEE

ONIBUS COFFEE的坂尾篤史舉辦了泡咖啡的教學工坊，我在旁邊聽著説明，一邊進行現場繪製黑板。

DAY 3

×杉本雅代

RAW SYRUP PARLOR + WORKSHOP

杉本雅代正在推廣酵素飲料，這一天也是工作坊×現場繪製形式的表演，一邊畫圖，一邊汲取了滿滿的知識。

DAY 4

×pompon cakes

造型餅乾唱片店！

與鎌倉蛋糕店pompon cakes的LEO交流。7吋大的唱盤餅乾，放進了チョークボーイ繪製的原創包裝中，在販售開始的30分鐘內就賣完了！

×CATERING ROCKET

Have a Herbal Harvest with CHALKBOY

DAY
5

與CATERING ROCKET創立的花草茶品牌合作，讓我盡情揮灑了最喜歡的植物插圖，展示出大大的樹木，氣氛盈然。

CHALKBOY DAY!

What a Hand-Written World！

DAY
6

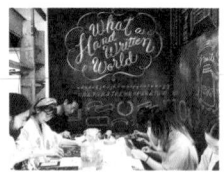

第6天是チョークボーイ之日，舉行了粉筆插圖工作坊。本書標題──What a Hand-Written World！其實就是在這時候想到的句子。

×holiday

Holiday Saboliday

DAY
7

創作家holiday在中間第七天緩緩登場了。製作黑板，大家一起玩樂，「把臉靠上去，感覺大家都在偷懶呢！」

×成田玄太/Perch

Perch BAR CHALKBOY. ME ME ME

DAY
8

曾任澀谷咖啡店ME ME ME調酒師的Perch，傳說BAR就在FOODIE復活！黑板上以Perch的鬍子為概念，繪製出BAR的招牌。

DAY

9

×山FOODS
可以吃的黑板＆粉筆

營養調配的山FOODS所製作出可以吃的黑板和粉筆，汽水粉筆不但可以畫出線條，餅乾也非常好吃，感動哩！

DAY

10

×TAKOYAKI ART NIGHT
章魚燒粉筆之夜！

與章魚燒×藝術的人氣主題活動TAKOYAKI ART NIGHT展開合作，起初利用粉筆繪製出會場情況，後半卻幾乎成為了「章魚男孩」狀態。

DAY

11

×森枝 幹
Bin's Makers

料理家森枝幹帶來的1day餐廳。桌子鋪上餐墊，配合提供的料理寫上餐點名稱，完成桌面藝術。

DAY

12

×堀田裕介＆henlywork
EATBEAT!

 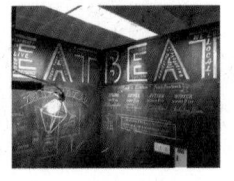

最後是我與堀田裕介舉辦的「EATBEAT！」，這是歷次活動中最有整體感的一次！順利地結束了最後一天，於此獻上誠摯謝意。

henlywork (CHALKBOY) ✖ YUSUKE HOTTA

EATBEAT！

EATBEAT！是由料理開拓家堀田裕介與我在音樂界的名字henlywork組成的。
而總是令人期待與美食相遇的美好時光。
以黑板營造出會場的氣氛，則是不可或缺的設計之一。

花上一整年在香川高松舉行EATBEAT！活動。這是公告用的攝影照片。拿下個展最後一天所繪製的黑板，放在重要文化財披雲閣的屏風前，忍不住背脊直冒冷汗。

在大阪舉行的第一次EATBEAT！活動情況，就像左圖一樣，在顧客面前一邊烹飪，一邊創作音樂。

在香川小豆島舉辦時所設計的黑板，菜單上羅列出使用了橄欖油、麵線、特產食材的美味料理。

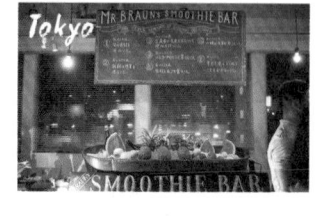

東京目黑CLASKA旅館舉辦活動時設立的果昔吧檯。黑板上描繪了「美味烹調的7條件」。

Other Works

除了店面黑板、活動之外，最近也接了傳單和雜誌藝術設計工作，
此時我不會使用粉筆，而多以鋼筆進行創作。
對我來說，鋼筆也成為了不能缺少的創作工具之一。

FOOD&COMPANY FREE PAPER

這是從提案到插圖繪製都由我負責的傳單。上面
的提字是書法家國廣紗織的作品，希望大家都可以
感受到書法文字的魅力。

nice things. MAGAZINE

生活雜誌nice things.中，每次都會將
下一期的主題描繪在黑板上刊登。這
是配合雜誌發售在書店展示的美術
文宣。

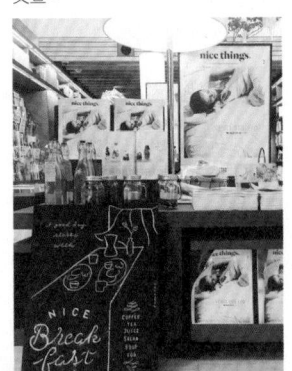

Discover Japan MAGAZINE

雜誌Discover Japan的咖啡特
輯插圖。泡咖啡的過程與手
繪插圖一樣費時費工，因此
能接到與咖啡相關的工作真
是開心又光榮！

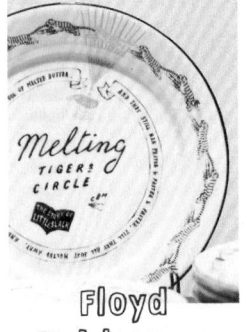

Floyd Tableware

與商品開發Floyd一起製作的餐
具系列。將鋼筆繪製的插圖燒
製到陶器上，對我而言是非常
新鮮的組合搭配。

Where CHALKBOY's works are
邂逅チョークボーイ的
手繪插畫

我自己也會經常造訪委託我繪製黑板的店家，
其中有許多堅持理想的優秀店鋪哦！

11. Osaka
foodscape! by yusuke hotta
> P.2～P.11

住｜大阪市福島區福島1-4-32
URL｜http://food-scape.com
營｜8:00-20:00　不定期公休

在四處旅行的創意料理家——堀田裕介
的店內，陳列了許多展現世界觀的麵
包。如果我住在大阪，真希望可以每天
造訪！

11. Nagoya
re:Li
> P.12～P.17

住｜名古屋市中區榮1-25-5仲之町公園南大樓1‧2樓
URL｜http://cafereli.com
營｜11:30-24:00　週四公休

嚴選店長山本雄平老家寄來的蔬菜，及
安心新鮮食材製作的料理，全部都十分
美味，令人非常感動。

11. Tokyo
CAY
> P.18～P.23

住｜東京都港區南青山5-6-23（Spiral B1F）
URL｜http://aoyama-cay.com
營｜午餐11:30-17:00
晚餐17:00-24:00　不定期公休

如果想要聽好音樂，就來這裡吧！白天
也有許多人一邊喝茶邊討論事情，因此
經常誕生出各式各樣的創作呢！

日本MAP

只要有委託，就會
單手拿著粉筆四處
奔走，描繪出日本
全國各個角落的作
品地圖。

Japan

Aomori

Super Hotel 青森

Yamagata

BANK BOOK BAR

SEA OF JAPAN

Tokyo

ABOUT LIFE COFFEE BREWERS
OHYAMA SUKU SUKU CAFE&KIDS
ONIBUS COFFEE
咖啡&圖書館　東京·有樂町
咖啡&圖書館　東京·自由之丘
COMMUNE 246
Salmon&Trout
THE DECK COFFEE & PIE
JAZZY SPORT Shimokitazawa
svale furniture
Studio AQUA
SOHOLM
TarTarT
Day & Night
TODD SNYDER TOWN HOUSE
TOMS　新宿LUMINE2店
NODE UEHARA
FOOD & COMPANY
boy Attic
boy Camera
boy U
BONDO
RATIO & C

Shizuoka

LUZeSOMBRA 浜松店

Nagoya

&EAT
Vermillon Bague
THE CUPS
Think Twice
Maison YWE
re:Li

Kyoto

CLAMP COFFEE SARASA

Osaka

咖啡&圖書館　大阪·梅田
CAFE & TEPPAN BAR bib baR
graf
foodscape! by yusuke hotta
Rico

Kagawa

TEN to SEN
HOMEMAKERS

Ehime

THE 3rd FLOOR

Fukuoka

糸島Share House
DESSER+T

Kumamoto

咖啡&圖書館　熊本·鶴屋

Hyogo

ACTUS 六甲店
izakaya tanigaki
CAFE & BAR 3rd
SABAR
bundy beans
MOUTON COFFEE

Kanagawa

SOHOLM CAFE
SOLSO FARM
HOUSE YUIGAHAMA

> LUZeSOMBRA ♨ Shizuoka

> BANK BOOK BAR ♨ Yamagata

> Day & Night ♨ Tokyo

> RATIO & C ♨ Tokyo

> JAZZY SPORT Shimokitazawa ♨ Tokyo

> MOUTON COFFEE ♨ Hyogo

> FOOD & COMPANY ♨ Tok

Chapter4_CHALKBOY's World | Where CHALKBOY's works are

> Day & Night ♨ Tokyo > 咖啡＆圖書館　東京・有樂町 ♨ Tokyo > SOHOLM ♨ Tokyo

> izakaya tanigaki ♨ Hyogo > TEN to SEN ♨ Kagawa

> izakaya tanigaki ♨ Hyogo > TODD SNYDER TOWN HOUSE ♨ Tokyo

> PROFILE

CHALKBOY／チョークボーイ

我是チョークボーイ，來自關西。
在咖啡店打工時，每天繪製黑板，漸漸地
越來越覺得有趣，回過神來已經變成工作
了！以東京為起點，到全世界有黑板之處
進行創作。最近除了黑板，也會使用粉筆
之外的畫材繪製作品。

> URL
www.chalkboy.me

> INSTAGRAM
chalkboy.me

> MAIL
zzz@chalkboy.me

～➤ 協力店家

akatsuki-board
URL｜http://www.akatsuki-board.com

Kaunet（ MyKaunet ）
URL｜http://www.mykaunet.com/

SAKURA
URL｜https://soko.rms.rakuten.co.jp/josbland/
sakura-005/

ZEBRA
URL｜www.zebra.co.jp

日本理化學工業
URL｜http://www.rikagaku.co.jp

Paint & Color Plaza 鎌倉大町店
URL｜http://www.geocities.jp/paint_color_plaza

HCP
URL｜http://www.horsecare.co.jp

三菱鉛筆
URL｜http://www.mpuni.co.jp

⟿➤ **PROPS**

SCRAP PAGES

⟲➤ **Special Thanks**

Danny（插畫家 ）
植田志保（藝術家 ）
坂田篤史（ ONIBUS COFFEE ）
山本雅代（ cof workd ）
鈴木鉄平（青果MIKOTO屋 ）、美和子、
成田玄太（ Perch ）
白冰（ FOOD&COMPANY ）

吉田裕子、所作（ CHALKBOY FAMILY ）

手作 良品 55

黑板手繪字 & 輕塗鴉

作　　　者／チョークボーイ
譯　　　者／陳映璇
發　行　人／詹慶和
總　編　輯／蔡麗玲
執　行　編　輯／李佳穎
編　　　輯／蔡毓玲・劉蕙寧・黃璟安・陳姿伶・李宛真
封　面　設　計／韓欣恬
美　術　編　輯／陳麗娜・周盈汝・韓欣恬
內　頁　排　版／韓欣恬
出　版　者／良品文化館
戶　　　名／雅書堂文化事業有限公司
郵政劃撥帳號／18225950
地　　　址／220新北市板橋區板新路206號3樓
電　子　信　箱／elegant.books@msa.hinet.net
電　　　話／(02)8952-4078
傳　　　真／(02)8952-4084

2016年11月初版一刷　定價380元

SUBARASHIKI TEGAKI NO SEKAI
© CHALKBOY 2016
Originally published in Japan by Shufunotomo Co., Ltd.
Translation rights arranged with Shufunotomo Co., Ltd.
through Keio Cultural Enterprise Co., Ltd.

總經銷／朝日文化事業有限公司
進退貨地址／235新北市中和區橋安街15巷1號7樓
電話／(02)2249-7714
傳真／(02)2249-8715
版權所有・翻印必究

國家圖書館出版品預行編目(CIP)資料

黑板手繪字&輕塗鴉 / チョークボーイ著 ; 陳映璇譯.
 -- 初版. -- 新北市 : 良品文化館, 2016.11
　　面 ; 　公分. -- (手作良品 ; 55)
　　ISBN 978-986-5724-85-6(平裝)

1.插畫　2.美術字　3.繪畫技法

947.45　　　　　　　　　　　　　105019643

STAFF

設計／漆原悠一（tento）
攝影／濱田英明（封面、P.1至24、28至29、
　　　　78至79、96至104、107、130至132）
　　　チョークボーイ（作品範例、P.133至149）
　　　金子哲也（DNPメディア・アート）
　　　林　隆久（DNPメディア・アート）
協力／シスター・チョークボーイ（Sara Gally）
企劃・編輯／西尾清香
責任編輯／東明高史（主婦の友社）

Chalkboy's World

COMING SOON

Blue Restaurant

AT

CIRCUS

THE NORTH POLE

From

CAY APPROACH/INFO

MORNING. LUNCH.

PARTY

RESTAURANT

Blue

SPRING HAS COME!

WHAT A
HAND-WRITTEN
WORLD!

WHAT A
HAND-WRITTEN
WORLD!

FREE PEDDLER MARKET, THE DECK COFFEE PIE

POLAR
BEAR

WALRUS

CHALKBD

COFFEE R

DRAWN BY

TYPOGRAPHY